1 MONTH OF FREE READING

at

www.ForgottenBooks.com

By purchasing this book you are eligible for one month membership to ForgottenBooks.com, giving you unlimited access to our entire collection of over 1,000,000 titles via our web site and mobile apps.

To claim your free month visit:
www.forgottenbooks.com/free1238144

* Offer is valid for 45 days from date of purchase. Terms and conditions apply.

ISBN 978-0-332-74729-3
PIBN 11238144

This book is a reproduction of an important historical work. Forgotten Books uses state-of-the-art technology to digitally reconstruct the work, preserving the original format whilst repairing imperfections present in the aged copy. In rare cases, an imperfection in the original, such as a blemish or missing page, may be replicated in our edition. We do, however, repair the vast majority of imperfections successfully; any imperfections that remain are intentionally left to preserve the state of such historical works.

Forgotten Books is a registered trademark of FB &c Ltd.
Copyright © 2018 FB &c Ltd.
FB &c Ltd, Dalton House, 60 Windsor Avenue, London, SW19 2RR.
Company number 08720141. Registered in England and Wales.

For support please visit www.forgottenbooks.com

à Anvers 18

Salles de Ventes, Galerie pour Tableaux, rue des Sœurs-Noires à Anvers.

CATALOGUE
DE
TABLEAUX

Vente du 15 Mars 1858.

PRIX 20 CENTIMES.

CATALOGUE

D'UNE BELLE COLLECTION

DE TABLEAUX

ANCIENS & MODERNES

DES DIVERSES ÉCOLES,

DESSINS, GRAVURES,

LIVRES D'ART, ETC.

dont la vente publique et définitive aura lieu le Lundi 15 Mars 1858
et jours suivants, par le ministère et au domicile
du Greffier **ÉDOUARD TER BRUGGEN**,
rue des Sœurs-Noires 23,
A ANVERS.

EXPOSITION PUBLIQUE
les 12, 13 et 14 Mars, de 11 à 2 heures.

TYPOGRAPHIE DE J. E. RYSHEUVELS, KIPDORP.

CONDITIONS

La vente aura lieu au comptant avec augmentation de 10 °/₀.

Toutes les acquisitions doivent être retirées deux heures après chaque séance, contre paiement du principal et de l'augmentation.

Aucune réclamation ne sera admise contre les objets vendus, qui devront être acceptés tels qu'ils seront présentés sur table et sans garantie aucune de la part des vendeurs.

Les objets adjugés et non retirés seront revendus à la folle enchère, aux risques et périls de l'adjudicataire défaillant et dans une séance subséquente à fixer par le Greffier instrumentant, sans qu'il ait besoin de faire d'autres avertissements; la moins value sera répétée contre le défaillant, qui ne pourra jouir d'aucun bénéfice.

Ce catalogue se distribue :

ANVERS, chez le Greffier Ed. TER BRUGGEN.
BRUXELLES, chez Mr L. STEIN, antiquaire, Montagne de la Cour.
 » — SLAES-COCKX, m^d de tab. longue rue Neuve.
GAND, — VANDER VIN, peintre.
 » — P. GEIREGAT, libr., rue aux Draps, n° 14.
LIÈGE, — VAN MARCKE, m^d d'estampes, r. de l'Univers
BRUGES, — BOGAERTS, imprim.-libr., rue Philipstok.
TOURNAI, — HOTTELART, Antiquaire.
PARIS, — FAVART, m^d de tableaux, Place de la Bourse.
 » — BORANI et DROZ, libr. rue des SS. Pères, n°9.
LILLE, — TENCÉ, marchand de tableaux.
LA HAYE, — WEIMAR, kunstkooper.
AMSTERDAM, — H. ROOS, Huis met de Hoofden, Keizersgracht.
 » — G DEVRIES Junior, Courtier, Prinsengracht.
ROTTERDAM, — M. A. LAMME, artiste peintre.
 » — DIERKX, kunstkooper.
LONDRES, — C. et H. WATSON, 31 Dukestreet, Manchester square.
COLOGNE, — LORENT, peintre, rue Sachsenhausen. n° 6.
 » — M HEBERLÉ, libraire.
MUNICH, — BRULIOT, conservateur du Musée.
BERLIN, — ARNOLD, Antiquaire, Linden n° 19.
DRESDE, — Jules BLOCHMANN, rue du Château, n° 23.
HAMBOURG, — R. BURGHEIM, Valentins Kamp, n° 85.

AVANT-PROPOS.

On abuse tellement de la faculté de mettre un avant-propos pour chaque catalogue de vente que nous serions tentés de ne plus suivre cet usage. Dire que les amateurs ne verront aucun éloge des objets annoncés et qu'ils jugeront par eux-mêmes, devient commode et banal. Nous ne voulons pas de l'un ni de l'autre, mais nous empruntons l'usage pour rappeler ici que nous avons toujours eu et que nous continuerons à avoir la franchise de notre opinion et que nous l'émettrons toujours dans nos catalogues d'une manière claire, nette et parfaitement saisisable pour le lecteur attentif. C'est ce que nous avons encore fait ici, et nous croyons que les amateurs et les commerçants nous en sauront gré, parce qu'ils seront sûrs de trouver ce que nous leur annonçons.

TABLEAUX.

1 **A. Adriaensen.**

Une corbeille contenant des fruits se trouve placée sur une table en bois blanc près d'un groupe de fleurs et d'oiseaux morts.
<p align="right">B. h. 42. l. 70.</p>

2 **L. B. (signé).**

Marine. Vue de l'entrée d'un port de mer en Italie. De nombreux navires croisent sur les eaux vertes de la Méditerranée.
<p align="right">T. h. 54. l. 74.</p>

3 **Backhuysen (école de).**

Marine hollandaise animée par une grande quantité de navires.
<p align="right">T. h. 42. l. 57.</p>

4 **Beeldemaekers.**

Sur l'avant-plan d'un paysage un sanglier se défend contre les attaques de deux boule-dogues. T. h. 28. l. 34.

5 **Bergeret.**

Dans un parc à l'épais feuillage, la chaste Suzanne assise au pied d'une fontaine, se défend contre les deux vieillards qui cherchent à la dépouiller de ses vêtements. T. h. 42. l. 32.

6 **Berghem (attribué à).**

Quelques pâtres et une paysanne se trouvent couchés près d'un groupe de bestiaux. Grisaille. T. h. 28. l. 36.

7 **B. Beschey.**

Mater dolorosa. Debout dans l'attitude de la résignation la vierge Marie, le cœur percé d'un glaive, lève vers le ciel ses regards affligés. B. h. 29. l. 26.

8 **Le même.**

Halte en Égypte. Saint Joseph offrant une fleur à l'enfant Jésus qui est assis sur les genoux de sa mère. T. h. 100. l. 120.

9 **B. Beschey.**

Ecce homo. Un soldat découvre le Christ sanglant pour le montrer au peuple. B. h. 29. l. 26.

10 **Bosschaert.**

Guirlande de fleurs variées enroulées autour d'un vase en grès sculpté. T. h. 39. l. 31.

11 **Le même.**

Pendant du précédent, même sujet.

12 **Braemer.**

Devant un prince assis sur un trône et entouré de sa cour, une femme agenouillée et tenant un anneau dans la main droite, vient demander justice. B. h. 63. l. 122.

13 **Breughel.**

Groupe de fruits étalés sur une table. B. h. 29. l. 54.

14 **Breughel et Van Balen.**

Paysage. Diane couchée sur le bord d'un ruisseau transparant placé sur la lisière d'une forêt, vient de découvrir la faute de Calisto. C. h. 30. l. 46.

15 **Breughel (genre de).**

A l'entrée d'une forêt placée au premier plan d'un paysage boisé parsemé de fermes et de châteaux, des enfants ayant jeté des pierres au prophète Ézéchiel sont dévorés par des ours.
T. h. 106. l. 163.

16 **M. P. Bril 1610. signé.**

Vue d'Italie. Quelques villageois se trouvent sur l'avant-plan près d'une roche couverte par des arbres. Le pays s'étend entre deux collines sur lesquelles se trouvent divers bâtiments et des ruines. B. h. 60. l. 82.

17 **Ad. Brouwer.**

Un paysan en casaque rouge assis sur un escabeau allume sa pipe à un réchaud qu'il tient à la main et fait la causette avec sa femme qui balaie le fond du réduit pittoresque dans lequel ils se trouvent. B. h. 27. l. 20.

18 Ad. Brouwer.

Un villageois debout vient d'avaler une potion de médecine qui lui fait faire une grimace effroyable. B. h. 23. l. 16.

19 Du même (école).

Quatre paysans fumant et buvant dans un cabaret.
B. h. 25. l. 31.

20 id.

Le chansonnier. Assis à une table il s'étudie à dire une chanson qu'il tient de la main droite. B. h. 22. l. 19.

21 J. Carolus.

La rencontre des promeneurs sur la terrasse d'un parc. Sujet Louis XV. B. h. 19. l. 25.

22 Le même.

La conversation. Intérieur de la même époque.
B. h. 28. l. 21.

23 Chardin.

Nature morte. Un jambon, deux pâtés, un calice et quelques restes d'un diner étalés sur une table couverte d'une nappe, attirent la convoitise d'un joli épagneul T. h. 45. l. 54.

24 Comte.

Paysage. Près d'un massif d'arbres placé sur la gauche, un berger et une bergère gardent des bestiaux.
B. h. 42. l. 54.

25 Gonzalez Coques.

Portrait à mi-corps d'un savant en costume du 17e siècle.
B. h. 23. l. 17.

26 Cornet.

Jeune femme offrant un morceau de sucre à son perroquet.
B. h. 21. l. 19.

27 Couture (école de).

Un jeune page debout près d'une balustrade et vêtu en velours noir, agace un faucon qu'il tient attaché sur la main gauche.
B. h. 21. l. 15.

28 A. Cuyp (attribué à).

Paysage boisé. Sur une route traversant une épaisse forêt située dans un terrain accidenté, des seigneurs et des dames se promènent et font l'aumône à un pauvre qui leur tend son chapeau. A droite une vallée où s'élève le clocher d'un village.

T. h. 128. l. 172.

29 Dabucourt.

Scène du troisième acte du Mariage de Figaro. Fixé ovale extrêmement terminé.

30 J. Daveloose.

Paysage boisé avec troupeau de vaches et de moutons.

31 Pendant, avec troupeau de moutons, T. h. 52. l. 71.

32 Paysage montagneux avec château et troupeau dans la vallée.

33 Pendant. Même sujet varié. T. h. 51. l. 71.

34 E. De Cauwer.

Vue intérieure d'un temple avec figures.

B. h. 33. l. 27.

35 G. De Craeyer.

Saint Antoine et saint Paul dans le désert, recevant la nourriture que leur apporte un corbeau. Très bon tableau pour un autel d'église. T. h. 2.21. l. 1.37.

36 De Dreux Dorcy.

Buste de bacchante. Une couronne de pamphres entoure sa chevelure flottante et une peau de panthère couvre ses épaules. Pastel. H. 44. l. 33.

37 De Heem.

Nature morte. Sur une table à tapis se trouvent un plat en étain, des marrons, un petit pain et un citron découpé près d'une grosse cruche en grès et d'un verre de Vénise.

B. h. 57. l. 42.

38 Du même (genre).

Bouquet de fleurs dans une cruche en grès placée sur une table près de quelques huitres.

39 Du même (école).

Groupe d'accessoires et de fruits tels que fraises, citron, grappes de raisins etc. posé sur une table couverte d'un tapis vert.
T. h. 35. l. 25.

40 A. De Keyzer.

Jeune dame faisant voir des images à son fils.
T. h. 51. l. 60.

41 De Lacroix.

Buste d'un guerrier grec. T. h. 73. l. 60.

42 Desmet.

Scène de brigands dans un paysage italien.
B. h. 39. l. 47.

43 Desportes.

Au bord d'un étang et contre la lisière d'une forêt, deux chiens de chasse font léver quelques faisans cachés dans les roseaux.
T. h. 94. l. 127.

44 Simon De Vos.

Portrait en buste de vieille dame en costume du 17e siècle. — Très bonne peinture et d'une belle expression.
B. h. 48. l. 40.

45 C. De Vylder.

L'innocent badinage dans l'intérieur d'une grange.
B. h. 70. l. 55.

46 Diaz.

Une élégante et nombreuse société vient de s'embarquer dans une nacelle qui se trouve sur un étang, au centre d'une forêt touffue. — Jolie composition peinte et éclairée par un soleil couchant. T. h. 47. l. 74.

47 **Diepenbeeck.**

Buste de la vierge Marie. Sa tête légèrement penchée est couverte d'une ondoyante chevelure qui lui tombe sur les épaules.
B. h. 30. l. 25.

48 **Carlo Dolci (attribué à).**

Buste de la vierge Marie. Elle a les regards baissés, les mains croisées sur la poitrine et une auréole d'or entoure sa tête.
B. h. 26. l. 21.

49 **Droogsloot.**

Kermesse de village. Toute une bonne population flamande a quittée ses demeures pour se trouver sur la grande place, aux échoppes, aux cabarets, aux réjouissances de toutes espèces qui s'offrent en pareille circonstance. — Très bon tableau du maître.
B. h. 72. l. 105.

50 **Le même.**

Kermesse flamande. Une quantité de villageois se trouvent groupés d'une manière variée sur une plaine qui s'étend devant l'église et les divers cabarets de la commune.
B. h. 29. l. 38.

51 **G. Dow (genre de).**

L'empirique. La main gauche appuiée sur une tête de mort, il examine le contenu d'un flacon qu'il élève de la main droite.
B. h. 29. l. 24.

52 **J. Duckert.**

Un grand chemin sur lequel circulent quelques villageois traverse un paysage boisé avec fermes. B. h. 29. l. 41.

53 **Carl Dujardin (genre de).**

Sous un groupe de beaux arbres placés sur une colline un pâtre garde son troupeau composé d'une vache rousse, d'un veau et de trois moutons; deux chevaux et d'autres animaux se trouvent sur les plans qui sont admirablement éclairés par un soleil d'été.
T. h. 50. l. 39.

54 **Du même (école).**

Paysage traversé horizontalement par une rivière placée au

premier plan et sur le bord de laquelle se trouvent quelques passagers; fond montagneux. T. h. 20. l. 25.

55 Eeckhout.

L'assassinat de Guillaume-le-Taciturne. Esquisse du grand tableau de ce maître qui se trouve dans un des musées de la Hollande. T. h. 70. l. 50.

56 Fanton.

Bergère conduisant son troupeau à travers un gué.
B. h. 41 l. 37.

57 Fauvelet.

Benvenuto Celini assis sur un escabeau près d'un groupe de sculptures et de ciselures, semble se laisser aller à ses méditations. B. h. 20. l. 15.

58 Fragonard.

Portrait à mi-corps d'une jeune dame en costume du 18e siècle debout dans un parc. C. h. 18. l. 13.

59 Franck.

Le Christ agenouillé et entouré de ses apôtres lave les pieds de saint Pierre. C. h. 30. l. 23.

60 Du même (genre).

Abigail allant à la recontre de David.

61 F. Francken.

Quelques seigneurs en costume du 17e siècle admirent des objets d'art dans un riche salon. B. h. 20. l. 13.

62 Fyt.

Des fleurs et des fruits divers se trouvent dans une corbeille près d'un piedestal portant le buste de la déesse Flore couronnée de fleurs. T. h. 126. l. 167.

63 Le même.

Une perdrix morte vue de face se trouve suspendue à un clou enfoncé dans une paroi en sapin. T. h. 42. l. 30.

64 **Le même.**

Groupe de fruits dans un grand plat posé sur une table ; des tasses, un perroquet et un singe complètent ce bon ensemble.

65 **B. Gaal.**

La chasse au cerf. Au sortir d'une forêt des nombreux chasseurs montés à cheval et accompagnés de leurs piqueurs et d'une meute de chiens, poursuivent deux cerfs lancés dans la plaine.
 T. h. 40. l. 47.

66 **Ign. Gauodon.**

La fille de Pharaon implorant son père pour le petit Moïse qu'elle vient de sauver des eaux. T. h. 130. l. 96.

67 **Geirnaert.**

Van Ostade assis à table dans un intérieur rustique prend ses études sur un vieux couple qui se livre à une danse expressive. — Une des meilleures productions du maître.
 B. h. 48. l. 60.

68 **Gerard.**

Jupiter assis sur son trône dans les nuages. Dessin à la mine de plomb.

69 **Le Gorgione.**

Vénus assise sur le devant d'un paysage et le milieu du corps enveloppé d'une draperie rouge, vient d'enlever l'arc à son fils Cupidon, qui, retenu par la déesse, fait des efforts pour s'échapper tout en montrant une flèche qui lui reste encore. — Tableau d'un coloris admirable et du plus beau style de l'École romaine.
 T. h. 72. l. 77.

70 **Goltzius.**

Dessin à la plume représentant sept artistes anciens conversant amicalement.

71 **Govaerts.**

Vue intérieure d'une cour aux environs d'Anvers ; sur l'avant-plan une marchande de bonbons débite ses friandises à quelques enfants. B. h. 38. l. 46.

72 **Greuze.**

Tête de jeune fille vue aux trois quarts et dessinée à la sanguine.

73 **Le même.**

Une jeune fille assise s'amuse avec un épagneul. Pastel.
H. 39. l. 31.

74 **Greuze (attribué à).**

La cruche cassée. Une jeune villageoise debout près d'une fontaine porte des fleurs et une cruche cassée. Pastel.
H. 46. l. 36.

75 **Du même (école).**

Buste de jeune fille négligemment mise et la téte penchée sur un coussin. B. h. 24. l. 19.

76 **Grootveld.**

Un marchand de volailles établi sur une place publique d'une ville hollandaise débite sa marchandise à deux servantes. Effet de lumière. B. h. 43. l. 50.

77 **Guitton.**

Portrait en buste d'un seigneur ayant le col entouré d'une fraise à larges tuyaux. B. h. 50. l. 40.

78 **S. V. Hage (signé).**

Portrait de dame debout près d'une table où se trouve un crucifix et une tête de mort. T. h. 120. l. 96.

79 **Le même.**

Pendant du précédent. Jeune dame habillée de satin blanc.

80 **F. Hals.**

Portrait à mi-corps de Juste Meieri. Il est richement vêtu en costume de satin noir à crévés blancs. T. h. 99. l. 71.

81 **Le même.**

Portrait d'un seigneur hollandais, tenant la main appuiée sur un livre posé sur une table. Ses armoiries se trouvent à gauche.
T. h. 117. l. 88.

82 Hobbema (d'après).

Paysage avec ferme et moulin à eau.

83 idem.

Paysage avec bois et ferme au bord de l'eau.

84 Jacob. Hoet (signé).

Pygmalion entouré d'amours trouve ses vœux exaucés par les dieux en voyant s'animer la gracieuse statue en marbre de Galathée, qu'il vient de terminer. T. h. 40. l. 47.

85 Hoppenbrouwer.

Paysage avec colline bordée d'eau sur l'avant-plan.
 B. h. 25. l. 32.

86 Horemans.

Scène d'intérieur. Sous le manteau d'une vaste cheminée une femme entourée de sa famille prépare des crêpes.
 T. h. 63. l. 53.

87 Houry.

Sur un tas de fumier déposé près d'un mare se trouvent deux canards, un coq et quélques poules. T. h. 25. l. 20.

88 Le même.

Nature morte consistant dans une potiche de Chine, une écaille d'huitre, un citron et quelques autres accessoires posés sur une table sculptée. T. h. 35. l. 26.

89 Huygens.

Bouquet de fleurs posé sur une table avec quelques fruits.
 B. h. 25. l. 17.

90 Le même.

Groupe de fleurs posé dans un bois. B. h, 23. l. 18.

91 Huysmans (école de).

Paysage montagneux. Sur l'avant-plan quelques campagnards traversent une grande route à côté d'un éboulement de terrain.
 T. h. 62. l. 77.

92 **Jadin.**

Tête de lévrier. Étude.

93 **J. Jordaens.**

Les nymphes surprises. Un satyre guidé par deux amours écarte les roseaux derrière lesquels trois nymphes prennent un bain. T. h. 73. l. 93.

94 **M. Koekkoek.**

Un joli coin de paysage dont un groupe d'arbres sur la gauche est séparé par une eau limpide d'une prairie où des villageois viennent faucher les foins. Un fond boisé, quelques figures et animaux sur la prairie et un pêcheur sur la planche qui sert de pont, animent cette composition du meilleur fini.
 B. h. 27. l. 38.

95 **F. Kruseman.**

Beau paysage hollandais pris en hiver. Une vaste nappe d'eau prise par la glace dessine ses courbes entre les deux rives d'un pays où se trouvent diverses habitations et notamment sur l'avant plan un ancien château avec tour et dépendances pittoresques servant de ferme. Divers patineurs et d'autres figures et accessoires embellissent cette riche composition.
 T. h. 76. l. 110.

96 **Le même.**

Jeune Savoyarde voyageant avec sa marmotte et tendant la main aux passants. — Bonne expression. T. h. 69. l. 50.

97 **M. Kuyttenbrouwer.**

La promenade sur l'eau dans un paysage vénitien.
 B. h. 20. l. 28.

98 **Lafont.**

Portrait en pied du duc d'Angoulême, généralisime de l'armée d'Espagne. T. h. 54. l. 44.

99 **Lamorinière.**

Vue prise dans la bruyère à Putte. T. h. 84. l. 107.

100 **Le Brun.**

Composition capitale représentant les dieux de l'Olympe groupés sur des nuages et venant à l'instigation de Vulcain, surprendre les amours de Mars et Vénus. T. h. 82. l. 98.

101 **E. Leclercq.**

Couple amoureux se promenant dans un bois.
 T. h. 63. l. 52.

102 **Le même.**

Une jeune servante se défend contre les poursuites ardentes d'un homme qui cherche à l'embrasser. B. h. 50. l. 40.

103 **Lecomte.**

L'Arioste assis sur une platteforme de forteresse décrit le site qui s'offre devant lui. T. h. 25. l. 21.

104 **Robert Lefèvre 1814.**

Portrait en buste de Frédéric-Guillaume, roi de Prusse.
 T. h. 72. l. 57.

105 **Lens.**

Deux moutons dans une prairie. B. h. 23. l. 31.

106 **Lucas de Leyden (genre de)**

Les rois mages suivis d'une grande escorte de soldats et de pages et guidés par l'étoile, viennent adorer le petit Jésus, qui est assis sur les genoux de sa mère. T. h. 40. l. 49.

107 **Lingelbach.**

Groupe de trois mendiants placé dans un paysage au pied d'une montagne. T. h. 30. l. 23.

108 **Claude le Lorrain (d'après).**

Effet de soleil couchant. Sur les quais d'un port de mer italien où s'élèvent plusieurs palais, une reine vient de débarquer avec sa suite et est reçue par les magistrats. T. h. 93. l. 130.

109 **Otto Marcellis.**

Un chardon en fleurs et une autre plante grimpante sortent des fentes d'une roche; un lézard et quelques insectes complètent cette jolie étude. T. h. 25. l. 31.

110 Marilhat.

Vue intérieure des ruines d'un ancien temple égyptien.
T. h. 44. l. 30.

111 Markelbach 1852.

Le Christ portant sa croix sur le Calvaire succombe sous son fardeau.　　　　　　　　　　T. h. 56. l. 41.

112 Quinten Metsys (d'après).

Ancienne copie du tableau qui se trouve au musée d'Anvers.

113. Jean Metsys (genre de).

L'adoration des Mages.　　　B. h. 107. l. 76.

114 Michel.

Paysage boisé et accidenté où circulent quelques figures.
T. h. 23. l. 31.

115 Mierevelt.

Portrait en pied d'une jeune dame hollandaise en costume du 17e siècle.　　　　　　　　B. h. 124. l. 80.

116 Le même.

Portrait en buste d'un homme à barbe grise et ayant la tête couverte d'un bonnet noir.　　B. h. 22. l. 17.

117 Jean Mieris.

Vanitas. Une jeune dame en costume du 17e siècle assise à un balcon s'amuse à faire des bulles des savon.
T. h. 40. l. 29.

118 Mignard (école de).

Portrait en buste de la duchesse de Bourgogne.
T. h. 20. l. 14.

119 id.

Portrait en buste de Mademoiselle, fille du Régent.
T. h. 39. l. 31.

120 . Mignon.

Nature morte. Sur une console placée dans une niche se trouvent étalés un crabe, des crévettes, des insectes, un livre et quelques autres accessoires. B. h. 40. l. 32.

121 Moerenhout (d'après).

Plage avec navires de pêcheurs et un cavalier conduisant deux chevaux sur l'avant-plan. B. h. 43. l. 64.

122 Molenaer.

Une quantité de citadins en costume du 16e siècle et accompagnés de leurs femmes, s'exercent aux patins sur les fossés pris par la glace d'une petite ville de l'époque.
 B. h. 50. l. 88.

123 P. Molyn.

Paysage. Deux villageois groupés près d'un tertre, gardent un troupeau de chèvres broutants sur une colline ; sur la droite s'étend un vaste panorama montagneux et boisé.
 B. h. 36. l. 52.

124 Montfallet.

Une jeune dame en costume du temps de François Ir tenant un livre ouvert dans la main, est assise dans un fauteuil rouge devant un bahut incrusté B. h. 27. l. 21.

125 Le même.

Domestique du temps de Louis XV, apprenant à parler à un perroquet vert. B. h. 26. l. 21.

126 Moucheron.

Paysage boisé et montagneux traversé par une route sur laquelle circulent quelques personnes et éclairée par le soleil levant.
 B. h. 27. l. 22.

127 Murillo (école de).

Sujet mystique. Un rév. père jesuite, s'agenouille devant le Christ qui succombe sous le poids de sa croix.
 C. h. 22. l. 16.

128 C. Netscher.

Une dame en costume de la fin du 17ᵉ siècle vue à mi-corps fait de la dentelle. B. h 18. l. 13.

129 Le même.

Portrait en pied d'un enfant vêtu d'une tunique blanche et d'une draperie rouge. Il se promène dans un parc et tend la main à une lévrette. T. h. 25. l. 18.

130 Du même (genre).

Portrait d'une enfant effeuillant une rose dans une fenêtre ouverte. B. h. 39. l. 31.

131 Ommeganck (école d').

Le passage du gué. Un villageois accompagné d'une femme montée à cheval et tenant un enfant dans ses bras, pousse devant lui et à travers un mare d'eau, un troupeau composé de quatre vaches au pélage varié et de cinq moutons. Au fond quelques fermes et un paysage boisé. T. h. 148. l. 122.

132 A. Ostade (d'après).

Le joueur de vielle. B. h. 24. l. 20.

133 Otto Venius.

Amours dansant une ronde à figures sous une tente. Très jolie en gracieuse composition. B. h. 50. l. 104.

134 Le même.

L'adoration des bergers. Bonne composition et peinture d'une grande fraicheur. B. h. 75. l. 91.

135 Pagnest.

Portrait de Mʳ de Nanteuil. Ce portrait en buste est le modèle qui a servi à l'admirable tableau qui se trouve au Louvre.
 B. h. 22. l. 19.

136 Palinck.

Buste d'un des frères de Joseph, exprimant la surprise.
 T. h. 93. l. 68.

137 Panini (genre de).

Un architecte en costume de la fin du 17e siècle couché près d'un grand vase renversé, prend le plan d'une ruine antique.
T. h. 77. l. 62.

138 Du même (école).

Groupe de ruines antiques, placé au premier plan d'un paysage italien. T. h. 49. l. 60.

139 Bon. Peeters.

Marine. Sur la mer légèrement agitée à la suite d'une tempête, plusieurs navires de différentes espèces longent une côte rocheuse. B. h. 50. l. 78.

140 Le même.

Marine. Deux navires de haut bord se trouvent jetés sur une côte hérissée de rochers à pic par les flots d'une mer très agitée. Une embarcation plus petite montée par quelques pêcheurs vient à leur secours. T. h. 21. l. 26.

141 Julio Pippi.

L'entrée triomphale de Titus et de Vespasien dans Rome. Précédés par des esclaves prisonniers de guerre, les deux empereurs sont montés sur un riche char trainé par quatre chevaux et vont passer sous un arc de triomphe. T. h. 29. l. 40.

142 Plasson.

Deux amateurs assis sur un sopha dans un atelier de peintre se communiquent leurs observations sur un petit tableau qui se trouve exposé devant eux. B. h. 21. l. 15.

143 Le même.

Une jeune dame s'est endormie dans son fauteuil au coin du feu. B. h. 20. l. 15.

144 J. Platteel.

Jeune fille assise en rêvant devant une fenêtre.
T. h. 60. l. 77.

145 Porbus.

Portrait en buste d'un docteur. B. h. 22. l. 14.

146 Le même.

Le Christ entouré d'une foule de peuple bénissant les enfants qu'on lui amène. — Très belle composition d'une grande pureté.
 B. h. 118. l. 188.

147 Du même (genre).

Portrait en buste d'un docteur à barbe grise ayant la tête couverte d'une toque. B. h. 16. l. 13.

148 N. Poussin (d'après).

Bacchanale. Silène entouré de satyres, de bacchantes et d'une quantité d'enfants, s'adonne aux plaisirs du vin.
 T. h. 62. l. 90.

149 Prud'hon

Vénus et Cupidon. La belle déesse remonte au ciel et laisse son fils endormi sur la terre. Grisaille. B. h. 19. l. 13.

150 Quilin (école de).

La Cène.

151 J. Quinaux.

Vue prise dans les bruyères. Sur un chemin ombragé se trouvent deux garçons de ferme qui laissent brouter leurs vaches en liberté. A travers les arbres on aperçoit une prairie et quelques habitations. T. h. 49. l. 68.

152 Raphaël Sanzio (école de)

Sainte famille. La vierge Marie et sainte Anne contemplent avec amour l'enfant Jésus, qui tend les bras pour recevoir des cerises que lui offre saint Jean. — Composition capitale de cette belle école. T. h. 150. l. 133.

153 Reibhard.

Portrait en buste de Marie-Thérèse. L'impératrice est représentée en grand costume d'apparat; elle porte une robe en

brocart d'argent et sur ses épaules se drape un manteau d'or ; le tout garni à profusion de perles et de diamants.

<div style="text-align:right">T. h. 93. l. 72.</div>

154 Rembrandt (d'après).

Portrait d'homme d'un âge mûr, la tête couverte d'un bonnet à fourrure. T. h. 32. l. 25.

155 Du même (école).

Sibylle debout et appuiée sur l'autel sacré avant le sacrifice.

<div style="text-align:right">T. h. 105. l. 32.</div>

156 Richard.

Nature morte. Deux gros pots en terre rouge, quelques fioles et autres accessoires se trouvent placés sur une planche.

<div style="text-align:right">H. 15. l. 26.</div>

157 Robbe.

Un bélier debout, une chèvre et deux moutons couchés : c'est le beau groupe que le maître a dessiné et peint avec un rare succès dans un pays aride et montagneux. T. h. 44. l. 57.

158 Le même.

Une vache debout portant son collier à clochette se trouve dans une prairie à côté de trois moutons couchés et d'une chèvre broutant. — Très bonne composition de ce maître recherché.

<div style="text-align:right">T. h. 60. l. 77.</div>

159 Salvator Rosa.

Après la bataille. Sur l'avant-plan d'une plaine aride et sablonneuse une action sanglante a dû se livrer : des soldats couverts de cuirasses se partagent les dépouilles des vaincus.

<div style="text-align:right">T. h. 46. l. 88.</div>

160 Rottenhamer.

Quatre guerriers thébains chantent un cantique et tiennent en main la palme des martyrs. C. h. 24. l. 16.

161 Du même (genre).

Vanitas. Un enfant nu assis à terre dans un paysage où sont éparpillés des couronnes, une tête de mort, des roses, etc. et faisant des bulles de savon. B. h. 19. l. 15.

162 Le même.

Pendant du précédent. Le jeune Bacchus entouré de trois enfants qui font de la musique.

163 P. P. Rubens.

Buste d'apôtre. Très bonne peinture qui indique le faire du maître au sortir ou sous l'inspiration de l'école d'Otto Venius.
<div align="right">B. h. 44. l. 36.</div>

164 Rubens (attribué à).

Hygie, déesse de la santé, versant du lait dans la gueule d'un serpent qui est enroulé autour de son bras.
<div align="right">T. h. 80. l. 68.</div>

165 Du même (école).

Tête de vieillard au front chauve et à épaisse barbe blanche. Cadre scupté. T. h. 62. l. 44.

166 id.

Une famille de laboureurs prenant son repas du soir.
<div align="right">T. h. 77. l. 105.</div>

167 id.

Samson après avoir été traîtreusement dépouillé de sa chevelure par la belle Dalilah, est attaqué et garotté par ses ennemis. — Grande et belle composition. T. h. 175. l. 250.

168 Sal. Ruysdael.

Une flotte de navires de guerre hollandais se trouve dispersée et violemment ballotée sur la mer. — Tableau d'une belle peinture et d'une grande vérité. B. h. 45. l. 60.

169 Ruysdael (attribué à).

Marine. Soulevés par des vagues énormes deux navires de guerre hollandais, ayant une grande partie de leurs voiles carguées, luttent contre la tempête. B. h. 42. l. 58.

170 Du même (genre).

Paysage boisé. Quelques bestiaux se trouvent groupés dans une prairie située sur le bord d'une rivière ; plus loin s'étend un village. B. h. 25. l. 32.

171 Ruysdael et Berghem (d'après).

Sur une route tracée au centre d'une épaisse forêt une villageoise montée sur un âne s'arrête près d'un pâtre conduisant une vache. T. h. 53. l. 64.

172 D. Ryckaert.

Deux vieillards, homme et femme, se trouvent couchés et endormis près d'une ferme. B. h. 16. l. 23.

173 Le même.

Adossée contre un mur gris une vieille femme en jaquette garnie de fourrures et la tête couverte d'un bonnet blanc, semble au moyen de la boisson se consoler de ne pouvoir participer aux danses qui s'exécutent au fond. B. h. 43. l. 29.

174 B. Ryckert.

Jeune femme assise dans un ebemiu contre une colline, tenant une rose et une lettre. T. h. 44. l. 35.

175 Sehelfhout.

Paysage, effet d'hiver. Quelques patineurs traversent une rivière prise par la glace. B. h. 29. l. 44.

176 Schidone.

Sainte Marie Magdeleine contemplant avec douleur le corps du Christ étendu à terre et appuié contre les genoux de sa mère. B. h. 38. l. 31.

177 Schotel (d'après).

Mer agitée sur les côtes de la Hollande et portant quelques navires. B. h. 45. l. 64.

178 Schut.

Plafond de salon représentant deux groupes d'anges jouant avec des oiseaux et entrelacés de guirlandes de fleurs. (Ovale.) T. h. 270. l. 216.

179 Sebes.

L'amour des fleurs. Sujet gracieux. B. h. 46. l. 37.

180 D. Segers et Schut.

Autour d'un joli cartel ovale peint par SCHUT, et représentant la vierge Marie inclinée sur le berceau de l'enfant Jésus, se déroule une charmante guirlande de fleurs variées.
C. h. 16. l. 13.

181 D. Segers (genre).

Belle guirlande de fleurs. T. h. 80. l. 124.

182 Du même (école).

Riche guirlande de fleurs ayant au centre un médaillon représentant la sainte Famille. B. h. 63. l. 47.

183 A. Serrure.

Au retour de la moisson. B. h. 28. l. 21.

184 Ernest Slingeneyer.

L'embuscade. Deux Bédouins, l'un debout, le fusil en arrêt, l'autre agenouillé et tirant du haut d'une colline dans le ravin. — Voilà l'action simple et plein de caractère que le peintre a retracé sur cette toile, dont le mérite est aussi incontestable que sa renommée est justement acquise. T. h. 91. l. 71.

185 Solimena.

Allégorie de l'histoire. Deux génies ôtent les voiles qui couvrent une femme couchée sur des nuages.
T. h. 34. l. 26.

186 Stavorini.

Deux joyeux convives de kermesse. B. h. 45. l. 35.

187 J. Steen (signé).

Abraham renvoyant Agar. Ce sujet a été traité tel que les peintres de l'École hollandaise avaient l'habitude de travestir leurs personnages. Agar se trouve sur le perron d'une habitation rustique portant une gourde au bras gauche et essuyant ses larmes avec son tablier; le vieux patriarche lui donne quelques mots de consolation en montrant son intérieur où la vieille Sahra nettoie la tête de son fils Isaac. Le jeune Ismaël insouciant de ce qui arrive, apprête son arc et ses flèches dans la cour, où on voit encore divers animaux et un chien. T. h. 137. l. 98.

188 Stobbaerts.

Jeune fillec conduisant une chèvre à l'écurie.
B. h. 41. l. 51.

189 Tavernier.

Derrière une grasse prairie où paissent divers animaux s'étend une ville fortifiée dont les monuments sont vivement éclairés du soleil. T. h. 46. l. 65.

190 D. Teniers le vieux.

Paysage montagneux et boisé sur l'avant-plan duquel une laitière s'arrête à causer avec un campagnard appuié sur son bâton.
T. h. 50. l. 41.

191 Le même (d'après).

Paysage. Deux villageois causent sur un tertre situé au premier plan d'un village.

192 Tilborg.

Le marchand de mort aux rats. D'une main il met sur son épaule une cage contenant des rats et de l'autre il porte une boite renfemant sa marchandise. B. h. 38. l. 30.

193 Tobar.

Portrait à mi-corps d'un ecclésiastique tenant la main droite ouverte sur la poitrine. Ovale.

194 G. V. signé.

Nature morte. Un canard, un choux des oignons, du poisson et autres accessoires se trouvent groupés sur une armoire.
B. h. 23. l. 20.

195 V. D. P.

Paysage boisé traversé par un chemin sur lequel une villageoise cause avec un cavalier. B. h. 20. l. 17.

196 J. Van Artois (école de).

Paysage montagneux et boisé ; sur l'avant-plan quelques chasseurs et des villageois se trouvent près d'un éboulement de terrain à l'entrée d'une forêt. T. h. 54. l. 90.

197 J. Van Baelen.

Paresse et misère. Sous un hangar placé dans un beau paysage, une vieille femme vient reveiller une jeune fille et lui montre le soleil levé depuis longtemps. Au pied de sa couchette se trouvent des ustensils de ménage en désordre. Des deux côtés un homme et un enfant en guenilles endormis ou à peine éveillés.
C. h. 26. l. 33.

198 Le même, d'après Rubens.

L'éducation de la Vierge ; d'après le tableau qui se trouve au musée d'Anvers. B. h. 42. l. 30.

199 Van Bloemen (genre de).

Devant une habitation rustique, un maréchal ferrant aidé d'un petit garçon, ferre un âne. Deux vaches et deux moutons complètent ce groupe. T. h. 27. l. 39.

200 Vanden Bosch.

Dans un verre à vin posé sur une table à côté de quelques noisettes, s'étale un bouquet composé de roses, de tulipes et de convulvulis. B. h. 34. l. 21.

201 Le même.

Deux dames et deux cavaliers assis autour d'une table ronde, prennent le café. T. h. 41. l. 58.

202 Le même.

Le dessert. Une joyeuse société du commencement du 18e siècle savoure les délices d'un bon repas. T. h. 59. l. 55.

203 Le même.

Pendant du précédent Le concert. Deux jolies compositions.

204 C. Vander Hecht.

Une société de dames et de cavaliers faisant une promenade sur l'eau d'un beau château. T. h. 67. l. 54.

205 Vander Helst (école de).

Portrait du docteur Robert Abbatt. T. h. 73. l. 68.

206 Vander Laanen.

Trois cavaliers en costume du 17e siècle, assis autour d'une table en société d'une dame, passent leur temps à fumer et à boire. B. h. 21. l. 28.

207 Vander Laan.

Trois chevaux et quelques figures se trouvent sur une colline placée au bord d'une eau calme chargée de navires.
 B. h. 26. l. 38.

208 Van Loo.

Après la destruction de Sodome Loth s'est retiré dans une grotte où ses filles l'enivrent et le caressent. T. h. 160. l. 148.

209 Van Mol et D. Segers.

Assise au pied de la croix la Vierge affligée soutient sur ses genoux le corps inanimé du Christ. Autour de cette peinture soignée et sévère, se déroule une ravissante guirlande de fleurs peintes et arrangées d'une manière irréprochable par le célèbre père jésuite D. SEGERS. B. h. 97. l. 70.

210 Vander Neer.

Effet de soleil couchant. Rien n'est mieux fait pour rendre les effets de lune et de soleil desquels ce maître faisait sa spécialité, que les vues de ces rivières hollandaises aux eaux calmes et transparentes dans lesquelles viennent se refleter la riche végétation et les bonnes constructions qui se trouvent sur leurs bords. Encore ici le peintre a parfaitement réussi dans tous les effets qu'il a voulu reproduire et ce crépuscule ne le cède en rien à maint effet de lune de haute renommée. B. h. 57. l. 77.

211 Le même (d'après).

Rivière hollandaise chargée de divers embarcations et entourée de villages, fabrique et moulin. Bon effet de lune.
 T. h. 48. l. 56.

212 Vander Neer (attribué).

Paysage. Un pont jeté sur un ruisseau et à l'entrée duquel se trouve un groupe de paysans, donne accès à un village ombragé de nombreux arbres placés sur la droite. A gauche une campagne accidentée. H. 56. l. 81.

213 Vander Poel.

Paysage. Un village s'élève au second plan près d'un ruisseau traversé par deux ponts. B. h. 49. l. 66.

214 Le même (d'après).

Une famille de laboureurs se trouvant dans une cour de ferme.
 T. h. 54. l. 80.

215 Vande Velde (école de).

Marine. Quelques petits navires et une barquette contenant deux marins, traversent une eau passablement agitée.
 B. h. 15. l. 20.

216 A. Van Dyck (attribué à).

Portrait en buste du duc de Buckingham.
 T. h. 72. l. 55.

217 Simon Van Douw.

Charge de cavalerie sur une vaste plaine contre le versant d'une montagne. B. h. 42. l. 72.

218 Van Everdingen.

Paysage maritime. Le long d'une mer calme sur laquelle se trouve une petite flotte à l'ancre, s'étend une côte rocheuse et boisée où un homme et une femme viennent d'être abandonnés par l'équipage d'un canot qui prend le large.
 B. h. 52. l. 83.

219 A. Van Gelder 1613.

Portrait à mi-corps d'un noble Hollandais en riche costume de velours noir du 17e siècle. Une colerette en tuyaux entoure son cou et au-dessous de sa ceinture en acier ciselé à laquelle est accrochée une épée, se trouve suspendue une médaille en or. Au fond sur la gauche sont peintes les armoiries du personnage.
 B. h. 75. l. 59.

220 Le même.

Pendant. La femme du précédent somptueusement vêtue, portant un bonnet garni de perles et une colerette à tuyaux den-

tellés, le buste entouré d'un juste aucorps en satin blanc brodé d'or. Ses armes se trouvent sur la droite.

Deux superbes portraits rivalisant avec les meilleures œuvres du célèbre Vander Helst.

221 **Van Herp.**

L'enfant prodigue se nourrissant dans une ferme avec les pourceaux. B. h. 85. l. 122.

222 **V. Van Hove.**

Jeune fille caressant une perruche. B. h. 44. l. 34.

223 **Le même.**

Jeune dame rêvant devant un tableau qui représente une pastorale. B. h. 40. l. 31.

224 **J. Van Hugtenburch.**

Au premier plan d'un paysage montagneux et boisé une sangiant combat se livre entre des cavaliers turcs et autrichiens.
 B. h. 37. l. 48.

225 **C. Van Falens.**

Paysage. Deux cavaliers descendus de leurs montures se trouvent arrêtés devant une auberge de village. — Charmant tableau d'un bon effet. B. h. 19. l. 22.

226 **J. Van Goeyen.**

Marine. Au premier plan d'une large nappe d'eau quelques pêcheurs groupés dans une barque lèvent leurs filets.
 B. h. 20. l. 19.

227 **Du même (école).**

Marine. Plusieurs petits navires traversent une eau agitée de l'intérieur de la Hollande. B. h. 15. l. 25.

228 **Van Nieuwlant.**

Sur la gauche d'un site italien s'élèvent les ruines d'un amphithéâtre antique, aux pieds desquels des villageois gardant leurs bestiaux, se font dire la bonne aventure par une Bohémienne.
 B. h. 55. l. 70.

229 **M. Van Pelt.**

Le serment des tireurs à l'arquebuse s'exerce dans une cour où se trouvent réunis les membres et leurs chefs qui préparent les prix des vainqueurs. T. h. 73. l. 66.

230 **Valentin.**

Cavalier faisant des propositions galantes à une musicienne en présence d'une vieille Bohémienne. T. h. 95. l. 100.

231 **Van Stry.**

Sur l'avant-plan d'un paysage montagneux un villageois avec sa femme et leur enfant paraissent s'approcher d'un groupe de vaches couchées dans un beau paysage au bord de l'eau.
 B. h. 44. l. 62.

232 **Le même.**

Groupe de deux vaches couchées dans une prairie près d'une rivière. B. h. 34. l. 42.

233 **Du même (genre).**

Dans une vallée formée par deux collines se trouve une vache et quelques moutons couchés. Une bergère les surveille de la hauteur à côté son âne. B. h. 54. l. 50.

234 **Van Stry (d'après).**

Berger couché dans une prairie et causant avec une servante de ferme qui vient pour traire les vaches qui se trouvent à leurs côtés avec quelques moutons. T. h. 67. l. 93.

235 **id.**

Trois vaches broutant sur une colline bordée par une eau limpide. B. h. 44. l. 62.

236 **id.**

Paysage sillonné d'eau avec quelques animaux au repos sur l'avant-plan. T. h. 55. l. 72.

237 **Du même (école).**

Dans une prairie deux vaches et un mouton se trouvent près d'un groupe de paysans placés sous un arbre.

238 **A. Van Dyck (d'après).**

Le Christ étendu sur les genoux de la Vierge et entouré de Marie Magdeleine et de saint Jean.

239 **Van Tilborg.**

Un jeune homme en habit rouge est assis près d'une table sur laquelle sont étalés divers instruments de musique et tient en main un verre de vin qu'il s'apprête à vider.

B. h. 30. l. 22.

240 **Luc Van Uden.**

Paysage. Quelques campagnards traversent un chemin placé au premier plan sur une hauteur d'où l'on aperçoit une vaste étendue de pays parsemée de champs, d'arbres et de maisons de campagne.

B. h. 29. l. 35.

241 **Du même (genre).**

Quelques promeneurs circulent dans une avenue au bout de laquelle on aperçoit une ancienne maison de campagne ; sur la gauche un village.

B. h. 52. l. 83.

242 **Charles Venneman.**

Jeune et jolie villageoise profitant de l'absence de ses maîtres pour délivrer son amant qu'elle avait caché dans la cave. Une table avec les restes d'un repas, un seau d'eau et quelques légumes forment une partie des accessoires qui terminent le bon effet de cet intérieur rustique. Ovale.

T. h. 108. l. 81.

243 **Velasquez.**

Scène des mœurs espagnoles. Devant un ancien monastère placé sur la droite d'un paysage montagneux quelques moines distribuent de la soupe à une multitude de mendiants de tout âge et de tout sexe.

T. h. 48. l. 72.

244 **Eug. Verboeckhoven.**

Sur un chemin sablonneux dans un pays de montagnes un villageois conduit son âne chargé en passant devant une petite habitation où causent deux femmes

B. h. 33. l. 47.

245 Verhagen.

Paysage, effet de lune. Une ferme pittoresque, couverte de chaume, se trouve placée sur le bord d'une rivière traversant un paysage boisé et dans les eaux de laquelle la lune vient se refleter. B. h. 40 l. 57.

246 Jos. Vernet 1780.

Paysage maritime. Quelques navires et embarcations se balancent sur une rivière dont les eaux calmes sont contenues entre deux rives escarpées. Sur la gauche et au sommet d'une montagne s'élève une antique habitation. A l'avant-plan des haleurs tirent une barque chargée et quelques femmes font leur lessive. Un beau soleil couchant répand ses teintes d'or sur toute cette scène. — Tableau d'un effet admirable et d'une très bonne conservation. T. h. 89. l. 123.

247 Le même.

Pendant du précédent. Marine. Les sombres nuages amoncelés sur la droite et les vagues qui viennent se briser contre les rochers indiquent la fin d'une tempête. Dans la mer un navire à moitié désemparé et sur le rivage à l'avant-plan des hommes sauvent quelques naufragés et des marchandises.

248 W. Verschuur.

Cheval, chèvre et moutons dans une prairie vers le soir. Peinture solide et recherchée. B. h. 18. l. 24.

249 Versteeg.

Marine calme avec plusieurs navires entre deux villes hollandaises. T. h. 40. l. 62.

250 L. P. Verwée.

Jeune fille gardant un troupeau de vaches et de moutons dans une prairie bornée par des montagnes. T. h. 46. l. 57.

251 Vlieger.

Paysage maritime hollandais. B. h. 33. l. 57.

252 Vroom.

Marine. Une flotille de sept navires de guerre hollandais se

trouve réunie sur une mer assez agitée près d'une côte rocheuse sur laquelle s'élève un ancien fort. B. h. 47. l. 105.

253 Waldorp.

Plage avec navires et pêcheurs. B. h. 15. l. 20.

254 A. Waldorp.

Quelques navires hollandais chargés de passagers circulent sur une eau calme et limpide. Une lumière argentine et vaporeuse éclaire ce beau tableau. T. h. 47. l. 59.

255 Watteau.

Portrait en buste du nègre Zamor, intendant de Mad. Du Barry au château Louvecienne. Ovale. B. h. 25. l. 20.

256 Watteau (attribué à).

Pastorale. Près d'un bosquet placé au premier plan d'un parc une dame et un monsieur en costume espagnol exécutent une danse, au son d'une guitare pincée par une troisième personne. D'autres couples causent et regardent. B. h. 39. l. 31.

257 Weeninkx (école de).

Un lièvre suspendu par les pattes à un fusil posé contre un arbre, quelque gibier à terre, deux pigeons couchés dans un panier et un chien de chasse se désaltérant à un ruisseau.
T. h. 142. l. 100.

258 Le même (genre de).

Un lièvre et deux perdrix sont suspendus à un tronc d'arbre au milieu d'un joli paysage montagneux. T. h. 75. l. 98.

258[bis] L. De Winter.

Sur le chemin sabloneux d'un paysage des Flandres un garde-champêtre suivi de son chien semble menacer une femme qui sort du bois avec une charge de menues branches sur la tête.
B. h. 55. l. 73.

259 P. Woutermaertens.

Chèvres et moutons dans une prairie. T. h. 36. l. 46.

260 Le même.

Un bélier, un mouton noir et un blanc avec son agneau se trouvent posés sur l'avant-plan d'un riche paturage.

T. h. 84. 1. 108.

261 Wouwermans (école de).

Au premier plan d'un paysage montagneux et boisé, un cavalier monté sur un cheval blanc accompagné de son domestique sonne du cor en passant devant un cabaret.

B. h. 39. 1. 28.

262 École moderne.

Paysans émigrant de leur village.

263 id.

La prise d'assaut du souper de famille.

264 id.

Le sermon improvisé.

265 id.

Le passage du gué. Un berger et une bergère montée sur un âne fort passer leur troupeau à travers une flaque d'eau placée au premier plan d'un paysage.

266 id.

Pendant du précédent. Groupe de bestiaux et de moutons gardés par deux jeunes villageois.

267 id.

Paysage traversé par un canal sur les bords duquel s'élève une ancienne ferme. Effet de lune.

268 École allemande.

Enfant de chœur conduisant un vieux prêtre à travers un gué dans un paysage alpesque.

269 Ancienne idem.

Les œuvres de miséricorde représentées par diverses scènes sur les plans d'un palais ouvert avec ses dépendances.

270 École flamande.

Paysage boisé. Une femme et deux enfants traversent un chemin à travers une forêt.

271 id.

Deux jolis portraits de dame.

272 id.

Collection de douze tableaux représentant les diverses occupations de la vie des champs durant les douze mois de l'année et formant une garniture complète de salon. T. h. 138. l. 117.

273 id.

Vue de la ville d'Anvers au 16e siècle ; des femmes et des enfants en costume de l'époque y circulent.

274 École française.

Saint Paul assis sur un rocher et appuié sur un gros livre. Au fond se passe la scène de sa conversion.

275 id.

Paysage, vue intérieure d'un bois traversé d'une eau courante.

276 id.

Marine, vue d'un port de mer dans l'Orient.

278 id.

Portrait en buste d'un maréchal en costume du temps de Louis XIV.

278 id.

L'enlèvement d'Europe.

279 id.

Paysage rocailleux avec chûte d'eau et fabrique.

280 id.

Le bal-champêtre. Quelques personnes travesties rassemblées dans un bocage, se livrent à la danse au son d'une guitare.

281 École française.

Paysage boisé borné à l'horizon par des montagnes, traversé par une rivière et animé de nombreuses figures.

282 id.

Auprès d'un château des marins amarrent un petit navire. — Effet de lune. B. h. 29. l. 39.

283 École hollandaise.

Paysage boisé traversé par une rivière. Au premier plan un pâtre garde un petit troupeau de vaches et de moutons.

284 id.

Joli paysage boisé. Quelques villageois et des bestiaux circulent sur une route traversant un bois. B. h. 21. l. 17.

285 id.

Sur la rive droite d'une rivière sillonnée par plusieurs embarcations s'élève une ancienne campagne fortifiée.

286 id.

Paysage avec ruines, figures et bestiaux ; composition de l'école de Berghem.

287 id.

Portrait en buste de seigneur hollandais.

288 id.

Vanitas. Un enfant faisant des bulles de savon dans un paysage où se trouvent les insignes de la royauté et de la papauté.

289 id.

La foire sur les quais d'un port de mer. Une multitude de figures circulent entre des échoppes de toutes espèces.

290 id.

Trois vaches au pélage varié se trouvent groupées dans une prairie. T. h. 25. l. 31.

291 id.

Marine. Quelques petits navires et un canot traversent une rivière. Effet de crépuscule.

292 École hollandaise.

Berger gardant son troupeau dans une vallée ombragée de beaux arbres.

293 id.

Judith après avoir coupé la tête d'Holopherne, remet ce sanglant trophée à sa suivante.

294 id.

Marine. Plusieurs navires de différentes grandeurs se trouvent ballotés par les flots d'une mer très agitée.

295 id.

Portraits de famille.

296 id.

Vanitas. Un petit génie assis dans un bosquet se trouve entouré de fleurs, d'une tête de mort, de mitres, de couronnes etc. et forme des bulles de savon.

297 id.

Intérieur d'une chapelle gothique avec figures.

298 id.

Paysage avec animaux.

299 id.

Paysage montagneux et boisé ; sur l'avant-plan un pâtre, quelques femmes et un troupeau de moutons.

300 id.

Portrait de Gisbert Van Vierssen, secrétaire des états-généraux de la Hollande en 1667.

301 École italienne.

Jacob recevant la bénédiction de son père.

302 id.

L'adoration des bergers.

303 id.

Buste d'une dame romaine à sa toilette.

304 École italienne.

La vierge Marie assise dans les nuages et entourée d'anges tient sur ses genoux l'enfant Jésus.

305 id.

Paysage, vue d'Italie. Sur l'avant-plan un pâtre conduit son troupeau à travers un ruisseau coulant aux pieds d'une ruine antique.

Inconnus.

306 Paysage effet de lune. Quelques villageois se trouvent groupés autour d'un feu placé au centre d'une forêt.

307 Vue du canal aux charbons à Anvers. Effet de lune.

308 Paysage avec ruines près desquelles un pâtre garde quelques moutons.

309 Des anges présentent au Christ agenouillé les instruments de la Passion. (École française)

310 Paysage boisé.

311 L'évangeliste saint Matthieu.

312 Caton se donnant à la mort.

213 Paysage, effet de neige.

214 Cinq personnes en costume du 18e siècle assis à table et prenant le café.

215 Le Christ bénissant les enfants.

316 Huit oiseaux d'espèces différentes posés sur des branches d'abre.

317 L'hiver, figuré par deux enfants se chauffant à un brasier.

318 Buste du Christ tenant le globe en main.

319 Judith venant de trancher la tête à Holopherne.

320 L'assomption de la vierge Marie.

321 Paysage boisé traversé par une rivière.

Inconnus.

322 Diane et Endymion groupés sur le devant d'un paysage boisé.

323 Groupe de fruits posés sur une table.

324 Pendant du précédent, même sujet.

325 Bouquet de fleurs posé sur une table dans un flacon.

326 Campagnard fumant sa pipe et se reposant près de sa brouette.

327 Portrait de Rembrandt, d'après ce maître.

328 Portrait d'homme à large col.

329 Paysage. Un groupe de contrebandiers se trouve rassemblé autour d'un grand feu allumé au centre d'un bois.

330 Deux moutons couchés.

331 Groupe de fruits et de légumes.

Dessins, Gravures & Livres d'art
anciens et modernes.

Un supplément au présent catalogue donnera le détail de ces collections, parmi lesquelles on trouvera des œuvres de mérite et des ouvrages recherchés, tels que les TABLEAUX DE LA GALERIE ROYALE DE DRESDE, — MONUMENTS D'ARCHITECTURE ET DE SCULPTURE DE LA BELGIQUE et autres.

Ce catalogue se distribue :

- à ANVERS, chez le Greffier Ed. TER BRUGGEN.
- » BRUXELLES, chez Mr L STEIN, antiquaire, Montagne de la Cour.
- » — SLAES-COCKX, md de tab. longue rue Neuve.
- » GAND, — VANDER VIN, peintre.
- » — P. GEIREGAT, libr., rue aux Draps, n° 14.
- » LIÈGE, — VAN MARCKE, md d'estampes, r. de l'Univers.
- » BRUGES, — BOGAERTS, imprim.-libr., rue Philipstok.
- » TOURNAI, — HOTTELART, Antiquaire.
- » PARIS, — FAVART, md de tableaux, Place de la Bourse.
- » — BORANI et DROZ, libr. rue des SS. Pères, n°9.
- » LILLE, — TENCÉ, marchand de tableaux.
- » LA HAYE, — WEIMAR, kunstkooper.
- » AMSTERDAM, — H. ROOS, Huis met de Hoofden, Keizersgracht.
- » — G. DEVRIES Junior, Courtier, Prinsengracht.
- » ROTTERDAM, — M. A. LAMME, artiste peintre.
- » — DIERKX, kunstkooper.
- » LONDRES, — C. et H. WATSON, 31 Dukestreet, Manchester square.
- » COLOGNE, — LORENT, peintre, rue Sachsenhausen. n° 6.
- » — M. HEBERLÉ, libraire.
- » MUNICH, — BRULIOT, conservateur du Musée.
- » BERLIN, — ARNOLD, Antiquaire, Linden n° 19.
- » DRESDE, — Jules BLOCHMANN, rue du Château, n° 23.
- » HAMBOURG, — R. BURGHEIM, Valentins Kamp, n° 85.